U0101848

红 石 口 （下）

原　著：龚　成
改　编：李晨声
绘　画：赵宝林　关景宇

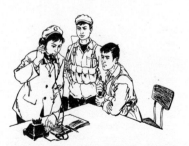

上 海 人 民 美 術 出 版 社

[**内容提要**] 下册故事叙述敌人毒死同伙罪犯后，又设毒计想炸毁水库大坝，妄图破坏整个红石矿区和市区。我公安战士及时将主要战场转移到红石中学，在广大师生的帮助下，终于找到侦破的主要线索。在敌人将烈性炸药安放在我运送炸药的卡车上的同时，我们将计就计，将隐藏多年的特务及其上司一网打尽，取得了反特斗争的全部胜利。

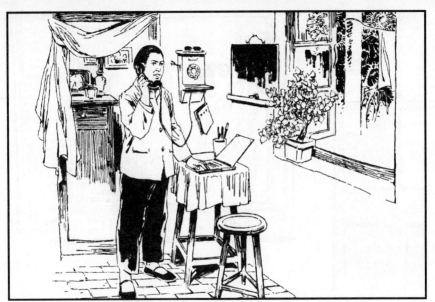

(1) 上册写到张德志死后，洪剑锋安排巧计，等敌人上钓。果然第二天早晨，有人打传呼电话找张德志。李大娘按照洪剑锋的布置告诉他：张德志已经"畏罪自杀"。问对方是谁，那人说是"厂里的"，就把电话挂了，时间是六点二十五分。

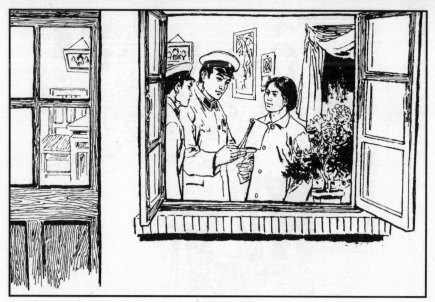

(2)　洪剑锋看着电话记录说："真是条泥鳅，留下的痕迹只有一个打电话的时间。"丁立民说："只要他是从公用电话打出的，我就挨个儿去查！"洪剑锋建议他可以从有隔音间的公用电话查起。

(3) 洪剑锋分析，我们麻痹了敌人，敌人一定还要继续活动。他匆匆来到学校的小树林旁，继续观察那奇怪的灯光。果然到时未见灯亮。他想：敌人的信号倒为我们提示了侦破方向。领导决定把工作重点移到这里，完全正确！

（4）　洪剑锋回到专案组，丁立民兴冲冲地向他汇报说："你估计得不错，就在火车站的公用电话隔音间查到的。据业务员说，那家伙用手绢捂着嘴，是个病号，看不清面貌。从衣着上看很像是李方。"

(5)　正说着，纪红闯进门来，把一份材料"啪"地往桌上一摊："我从张德志屋里发现的扎钱用的纸条查起，证实钱是香港李云甫汇给李方的，共五百元。七月十三日下午。李方亲自取走的。这以前还有过一次。"

(6) "和香港有关？"丁立民惊叫起来。"是不是大有收获？"纪红满意地说，"这就跟外台广播那个呼号挂上钩了。"

(7)　洪剑锋看完材料后说："我们的对手078是条老狐狸，他不会那样笨的，是很狡猾很毒辣的，不会让我们这么容易抓到手的。

(8)　"再说，那个家伙既要伪装，为什么又保留着李方的特征？是李方伪装病号，还是别人伪装李方？"洪剑锋进一步分析着。纪红醒悟地插话说："是啊，要留神敌人搞张冠李戴！"

(9) 洪剑锋他们研究完这个情况，决定紧紧抓住这条线索，将工作重点转移到红石中学。当他们来到这里的时候，支部书记文华正和李方谈话。只见李方不以为然地说："合斤多，分斤少，这种化学药品零星使用总有损耗，不见得就是被窃！"

(10) 李方走后，文华对洪剑锋说："前两天高二班的化学课代表郝承辉发现化学实验室里的剧毒品氰化物余量不足，经反复调查，很可能是被窃，可是掌管实验室钥匙的李方却至今不这样看。"

(11) 丁立民觉得李方和案情有关，刚来到这里，又遇上剧毒品被窃，立刻把许多疑点全集中到他身上。向文华问起他的表现。可是文华却说他历史简单，一直表现不错，只是阶级斗争观念薄弱些。

(12)　"李方有个堂伯父李云甫，在香港当教授，一九六四年到这里看过李方一次，今年春天第二次来，在学校客房住了三天。这位老人思想进步，给人的印象不错。"文华介绍了李方的社会关系。

(13) 洪剑锋问起西墙第三个窗户的灯光。文华带他们来到这里。原来这是化学实验室的里套间，是一间贮藏室。在通院子的门上贴着封条，上面的日期是很久以前的了。

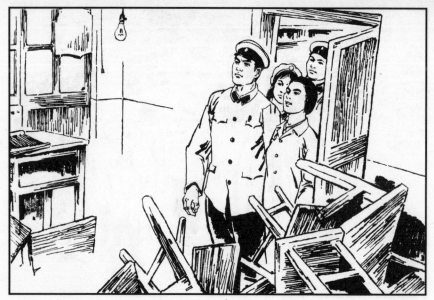

（14）　进了实验室，洪剑锋检查了毒品专柜，叮嘱文华把所有的毒品锁到党支部办公室去。然后打开了通贮藏室的门，一股淡淡的霉味扑鼻而来，里面尘封积垢，说明很久没人来过了。

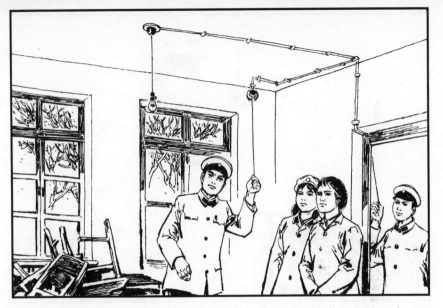

(15) 贮藏室的灯有两个开关。丁立民拉动在化学实验室这边的开关，贮藏室的灯亮了。洪剑锋去拉贮藏室内的开关却不见灯亮。

(16) "难道是开关坏了？"洪剑锋把桌椅摞在一起，蹬上去，拧开开关盒一看，奇怪，开关根本没有坏。原来刚才拉灯绳之前，开关本是开着的，刚才一拉，才把它关上了。"奇怪的灯光，奇怪的开关……"

(17) 离开实验室，经过李方宿舍，窗子大敞着，里面陈设凌乱，书架上摆着一个陶瓷酒瓶，奇特的形状与毒死张德志的那个酒瓶完全一样。

(18) 洪剑锋又问起张德志的酒友于连生的历史。文华说："他是临河县人，从小讨饭，一九四二年被日本鬼子抓过劳工，在火车站和红石口的劳工集体逃跑时负伤，来红石口育才中学当工友，至今已经二十九年了。"

(19)　"呀！正巧和陈双巧的哥哥陈长根是一拨儿！"纪红高兴地说。这些天，她好不容易才找到一个叫吕银柱的线索，这个人和陈长根一起被抓过劳工，只知现在在东北煤矿，地址还不知道。"这一来就省得去找吕银柱了！"

(20) 回到专案组，丁立民说："从昨晚的行踪到酒瓶及至开关，这些疑点都明显地同李方联系了起来，看来……"洪剑锋沉思了一会儿说："从表面现象上看是这样，可是应该再问一个为什么？

(21) "比如那个酒瓶吧！为什么要形迹暴露地摆在外面呢？再说那个开关，李方与其利用实验室这个开关，倒不如把它拆掉，更便于隐藏自己。至于这个奇怪的开关说不定有人在屋外的线路上搞了鬼……"

(22) 纪红醒悟地说："需要的时候，他只要一接通电源线，灯就亮，等于在屋外另搞了一个开关，应该马上检查线路！""现在不查可能更便于澄清问题。"洪剑锋解释说，"原来贮藏室的开关是开着的，刚才我已经把它关上了……"

(23) "这么一来，要是有人再在线路上搞鬼就不成了，除非他来拉实验室的开关——叫敌人自己上钩！"丁立民钦佩地望着洪剑锋说。

(24) "那个吕银柱要继续找，不仅帮助陈双巧找亲人，还可以解决于连生历史上的悬案。"洪剑锋给纪红布置任务后说，"来，咱们来研究一下这场人民战争该怎么打？"

(25) 一场人民战争又在红石中学展开了！文华在全校大会上，公布了罪犯张德志被毒死的案情。指出：经化验鉴定，张犯所服毒品与我校丢失的毒品恰恰是同一种类。号召大家立即投入战斗，开展对敌斗争。

(26) 广大师生立即行动起来，揭发材料像雪片一样送到党支部，许多重大的疑点集中在李方身上。田师傅说："我看，得抓紧做一做李方的工作了。"

(27)　正说着，有人敲门，进来的正是李方。他局促不安地说："我想向组织讲清楚我和张德志的关系。我伯父今春来红石口，一次外出失足跌倒，险些被汽车撞着。辛亏一个过路人奋身抢救，才没受伤，他十分感激。

(28) "他曾一再询问，但救人者不肯留下姓名。个把月前，他忽然汇来五百元钱，说已打听到救他的人就是冶炼厂技术员张德志，让把钱交给他，'聊表谢意'，我找了半天才找到张德志的家，把钱给了他，此外，和他再没有别的关系了。"

(29) 李方说完就走了。纪红撇着嘴说："张德志怎么会舍身救人，李云甫在香港居然打听得到救人者的姓名，这可真是怪事？"丁立民哼了一声："编谎都编不圆，明明是为了摆脱干系！"

(30) 文华说："可李云甫遇险被救，学校里大家都知道，难道这也是编的谎吗？"洪剑锋思索着说："问题恐怕在这故事的后一段，要解开这个谜，还得深入调查研究呀！"

(31) 专案组的同志随后分头到师生员工中了解情况。这天中午，洪剑锋遇见了司机郝师傅的两个孩子：郝承辉和郝承刚。承辉说："李方老师身上尽管有不少毛病，我也给他贴了大字报。但他很正派，对同学很热心。"

(32)　洪剑锋了解到这个情况，决定正面接触一下于连生，看看这位"酒友"的反应。他一进传达室，于连生就高兴地说："你来了就好了，省得我吭哧吭哧地划拉了。"洪剑锋见桌上是写得歪歪扭扭的半页揭发材料。

(33)　于连生详细地讲起了张德志的过去。他气愤地说了半天，却丝毫没有接触张德志的罪恶活动，连反动思想也很少涉及。洪剑锋边听边想：这是无心还是有意呢？

(34) 洪剑锋把话题一转："听说一九四二年你被日本鬼子抓过劳工？"

"噢？"于连生一惊，随即显出一副委屈的样子："还提哪！就因为找不出个证明人来，清队时还查对过哪。都三十来年前的事了，哪儿去找证明人啊！"

(35) 洪剑锋突然插问道："有个叫陈长根的，认识吗？"于连生一愣，接着堆起一脸蠢相，犯起糊涂来。"唉！我们正想找这个人，想不到连你都不记得了。"洪剑锋的声调里故意充满了失望。

(36) "噢！你们想找他呀？……我想想，对了！是有个陈长根！三十年前我们从车站上集体逃跑时，只听到'当、当'两枪后，有人哭喊'长根'的声音，八成……"讲到这里，于连生几乎哭了出来。

(37) 他正说着，传达室的另一位工人老韩进来接班。于连生忙说："关于张德志的情况，咱们一块儿凑凑啊！""怎么凑，还不是听你的！"老韩的口气又冷又硬。

(38) 这时，上课的时间到了。于连生眼睛盯着一只很精致的小闹钟，一手拉住电铃的开关线，全神贯注地准备打铃。洪剑锋注视着他这个动作，联想起可疑的灯光和于连生的许多可疑点……

(39) 回到专案组，丁立民向洪剑锋汇报说："张德志不是因为'偷时间'露的馅吗？所以我着重调查了李方的活动时间。张德志被害的那个晚上，有人说他去陈明同学家看病人了，可是他九点就离开了。"

(40) 丁立民接着说："这是于连生提供的时间表，证明李方前天晚上是十一点返校的。"洪剑锋接过表来，见那上面于连生把自己的活动时间也列上了："十八号晚上，七点到十点四十分，我看节目去了……"

(41)　这时，文华进来，又讲了新的情况："刚才李方来汇报说他的酒瓶丢了，一会儿又来说前几天他的钥匙串也丢过，后来又在锁眼上找到了。他说话颠三倒四，神色确实可疑。"

(42) 复杂的情况摆在面前：李方和于连生都各有可疑之处。他们的问题上升下降，起伏不定令人难以捉摸。到底谁可能是阴险的敌人呢？

(43) 晚上，杨局长和田师傅来到专案组。杨局长听完汇报说："现在看来，这个案子直接联着红石矿，跟敌特呼叫的那个078粘得更紧了！"洪剑锋他们听了，精神为之一振。

(44) 田师傅补充道："张德志遗物中的那个数码，已经查出来了，是运送炸药的卡车经过水库大坝的时刻表。数码的最后一位是经过大坝需要的时间。"

(45) 杨局长语重心长地说：“你们现在的困难，正说明案子已经到了转折的关头，要做到‘去粗取精、去伪存真、由此及彼、由表及里’，这就必须首先端正思想上的路线，要充分依靠群众！”

(46) 最后，杨局长告诉他们："最近外台的'商业广告'又呼叫078务必在国庆节打响。因此市委经过研究要求你们一定要在国庆节前破案，时间紧担子重，但是任务重大而光荣！"洪剑锋他们一致表示：保证完成任务！

(47) 侦查案情的工作，进入到紧张阶段。洪剑锋通过向每天早晨和李方一起练长跑的学生了解，证明了十九日从车站打电话探问张德志死活的那个人不是李方。当他快走到学校门口时，纪红找到他，兴奋地说："那个灯光机关，有人来上钩了。"

(48) 原来，一个叫陈明的同学刚才来报告说："他过去早晨上学，好几次看见贮藏室的灯光闪亮，可进校门一看，贮藏室的门封得好好的。昨天晚上快九点钟时，上街给奶奶买药路过这里，看见那个灯忽然又闪了一下。"

(49) 洪剑锋和纪红来到党支部，丁立民拿出于连生提供的时间表说："李方昨天晚上八点半从校外回来，再没有出去。"洪剑锋让丁立民去找于连生谈话，以引开他的视线，自己同纪红去实验室检查现场。

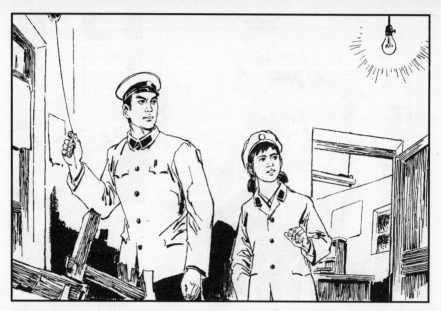

(50) 他们打开通往贮藏室的小门，一切照旧，没有人来过的痕迹。洪剑锋走进去，拉动电灯开关，啪嗒一下，纪红几乎惊叫出声："灯亮了！"

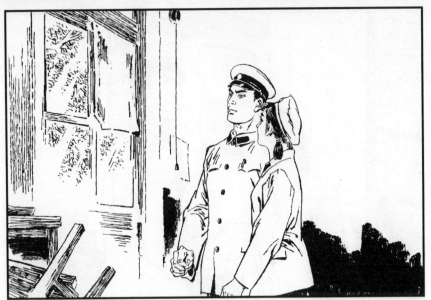

(51)　洪剑锋想：上次这个开关根本不起作用，显然问题出在线路上。现在这线路被人接通了，但是上次开关已被关掉了，不来拉开它，灯光是不会亮的呀？他犀利的目光落到一格糊着纸的门玻璃上，那层纸和上次不同，被人换过。

(52) 看起来，罪犯为了销赃灭迹——撤销在线路上搞的"第二开关"要想不露形迹，必须把手从这里伸进来，把开关关掉，结果恰中了我们的机关，反而把我们关闭了的开关又拉开，使灯光出乎他意料之外地亮了一下。

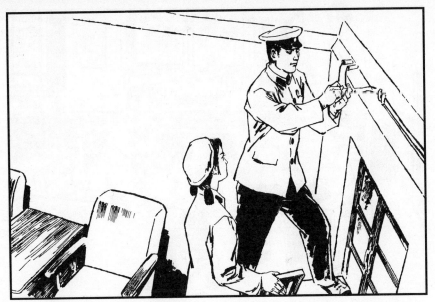

(53) 检查线路发现：客房墙角的一对穿套瓷管里的火线，原被截为两截，一头是活动的，只要推一推或拉一拉，就可以控制灯的亮和灭。现在线路虽然接通，可胶布还是刚缠上的。

(54)　搞这个"第二开关"的人可能是谁呢？丁立民说："打电话的人，可以排除李方，但这灯光，我看排除不了。时间！这段时间，还有谋杀张德志的那段时间，这是最能说明问题的！"

(55)　洪剑锋为进一步了解于连生，来到老韩家。老韩说："我总觉得他跟咱不像一路人！有一次闲谈，于连生说有一种名贵的菜，只有一家馆子做的好，如何'色香味俱佳'，好像他常吃似的。

(56)　"当时我跟他说：'老于，你这人不实诚，我看你是经过大世面的。'没想到他一下子就急了，说我血口喷人，把他看成什么啦！"老韩磕掉了烟灰，接着说："打这儿，我们就成了冤家对头了。"

(57) 洪剑锋正待打听那家饭馆的字号，只见纪红满头大汗地推着自行车来找他，要他马上回专案组。在路上洪剑锋问："出了什么事？"纪红压低声音说："发现了一封敌人的密写信！"

(58) 密写信的复制件是杨局长让田师傅带来的。"这是李方给他伯父李云甫的信。"田师傅把信交给洪剑锋说，"老杨说，信皮一角涂有特殊标记，这是敌特间谍联络的信号。"

(59)　信的内容，是李方向李云甫询问他给张德志汇款究竟是怎么回事。大家刚看完，田师傅把信翻过来，解释说："老杨说，鬼在后头，不知什么人在李方信的背面用药水搞了密写。"

(60) 果然，信纸的背面是密写内容，已经显示出来了，字迹清晰可辨。看过之后，纪红首先叫起来："这说的是些什么呀？"

(61) 丁立民分析道："我看这封密写信把明文和密写结合起来了。李方报告了张德志的死讯和自己的处境，决定把破坏目标改为西货场——那里最近来了一批重要器材，如果被毁就麻烦了，至于胡敬轩，就是隐藏在李方背后的家伙！"

(62) 纪红反驳说："这么说李云甫是坏人了？这和我们掌握的情况不符。"丁立民道："很明显信里的李云甫是假的。信皮上标有暗记，到了香港，自会被敌特机关窃取，反正真的李云甫是收不到的。"

(63)　洪剑锋反复看过密写信说："既然这个李云甫是假的，为什么密写信也要装做是写给李云甫的呢？既然他们要玩弄障眼法，为什么又把破坏计划毫不掩饰地告诉我们呢？我看这封信的意图，就是要转移我们的视线！"

(64) 丁立民笑道："老洪，我可要抓你的矛盾了！既然敌人的任何活动都可能给他造成暴露的危险，仅仅为了骗我们，他就愿意冒这个风险吗？"

(65) "这个矛盾抓得好!"洪剑锋兴奋地说,"在这样的紧急关头,敌人搞这封密写信,恐怕也出于他切身紧急的需要,很可能是密信明写,鬼中还有鬼呀!这个胡敬轩很可能就是078,我认为于连生有机会接触来往信件,具有重大嫌疑。"

(66) 会后，专案组分头行动。纪红去了解李方这封信发出的情况，派民兵去西货场加强防范；洪剑锋和田师傅按原计划去矿区参加会，明天再去找老韩，密写信的鬼中鬼由丁立民来对付。洪剑锋叮嘱他要特别注意于连生的动向！

(67)　第二天上午十点，丁立民面对着密写信正在逐字逐句地推敲，电话铃突然响了。文华说李方要请两天假，说是接到电报，他爱人得了急病。丁立民忙说："等一下，研究研究再说！"

(68)　"难道密写信上的话要应验了？"丁立民刚要出门，遇见郝承刚交来一串钥匙，说是在路边捡的。丁立民辨认出化学实验的钥匙，钥匙串上居然还挂着一把海燕牌小折刀。

(69) 丁立民拉开折刀一看，"哦！"这正是那把损了尖的作案用的折刀！原来它在李方这里。"罪证，终于抓到了！"丁立民满意地想：这可真是踏破铁鞋无觅处，得来全不费功夫啊！

(70) 这时，文华闯进门来说："李方已经走了！听老于头说他急着去西站赶火车。"丁立民心里轰地一下：第二个张德志事件！"我去追他回来！"

(71)　纪红这时已经回来，疑虑地问他："老洪不是让注意于连生的行动吗？"丁立民不耐烦地说："他的行动，就是过一会儿得拉上课铃！可李方，已经在西贷场方向行动了嘛！"他骑上车，一溜烟地走了。

(72) 这天上午，洪剑锋开完会，又去老韩家访问。老韩想起了于连生谈过的饭馆叫"惜春酒家"——这是特务头子史上校的活动据点。另外他还看到于连生拿了李方的空酒瓶放在自己箱子里，并证实张德志被害的晚上，李方正在老韩家给他的老伴扎针。

(73) 洪剑锋告辞出来，边走边想：老韩提供的时间表还证明：于连生把灯光闪亮那天晚上李方的返校时间提前了半个钟头，于连生要搞什么鬼呢？他正思索着，迎面碰上纪红，纪红告诉他丁立民去追赶李方了！

(74)　"往西货场打个电话！要是李方到了那儿，请他们注意。要是李方并没有在那里下车，就把老丁留下！"洪剑锋还让纪红注意于连生，"我马上出发，争取在开车前把老丁追回来！"

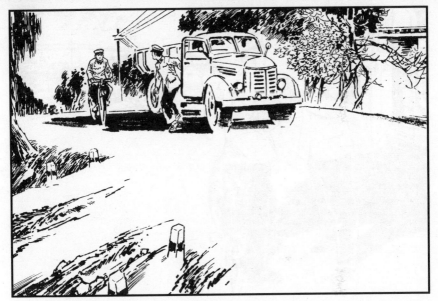

(75) 在通往西货场的公路上，丁立民正骑车骑得满头大汗，忽然一辆卡车超在他的前头停住。只见洪剑锋跳下车来说："我搭了郝师傅的车，四个轱辘是比两个轱辘快呀！"

(76) 丁立民把钥匙串递给洪剑锋说："证据确凿，时间紧迫，我来不及请示了。"洪剑锋仔细看了看："不错，正是那把作案的折刀。不过，它跟李方的关系……"

(77) "毒品柜的钥匙，和折刀串在一块儿，你说这是什么关系？"丁立民急躁地提起钥匙弄得哗哗响。"但是，把它们串在一起的人，却不一定是李方！"洪剑锋耐心地开导他说。

(78) 丁立民望着隆隆驰来的火车，恳求似的说："老洪！还想什么，再不行动就来不及了！""不！"洪剑锋平静而坚决地说，"制止错误的行动，现在还来得及。"

(79)　"你！"丁立民气得没再说什么，推车就要走。"站住！"洪剑锋喊道。丁立民猛回身，怒气冲冲地说："你这样，会放跑敌人的！"这时，在他的身后，列车轰鸣着驶过。

(80) 洪剑锋按住丁立民的肩膀，亲切地说："毛主席说：'我们在肃反工作中的路线是群众肃反的路线。'只相信自己，会犯错误啊！""可今天的事，我想不通！"丁立民提高了声调。

(81) "就说今天的事吧！折刀是张德志的作案工具，怎么会出现在李方身上呢？""它本来是李方的，提供给张德志去作案，怕留下罪证，事后又要了回来！"丁立民振振有词地说。

(82)　"可是对这样一件至关紧要的罪证，他公然带在身上，又大意地把它丢掉，这个李方未免又太不精明了！" "他是个马虎人，过去就尽丢东西……"丁立民感到不能自圆其说了。

(83) "这就是个矛盾！"洪剑锋介绍了群众揭发的种种情况后说，"敌人鬼就鬼在拼命转移我们的视线，制造假象，逃避打击。现在看来，这个鬼，有极大可能就是于连生！"

(84) 这时，田师傅赶来，告诉他们："李方的爱人确实有病，已经让他走了。刚才纪红来电话说于连生耍了个花招，他诱骗老丁去跟踪李方，他却来个金蝉脱壳从传达室跑出去了……"洪剑锋等忙上了卡车，飞快地向红石口市区驰去。

(85)　郝承辉、郝承刚和纪红在红石中学门口迎着了洪剑锋他们。承刚说这串钥匙是老于头"发现"后让他捡起来交给老丁的。这些天他还总套近乎，打听郝师傅的出车时间，承辉说老于头肯定是"别有用心"。

(86)　纪红告诉洪剑锋：刚才于连生偷着溜出去，被郝承辉和他们的语文老师跟上了，发现于连生在火车站的公用电话隔音间里打了个电话，又返回学校来了。

(87) 洪剑锋请田师傅向矿党委汇报，并找到郝师傅谈谈；请文华发动群众，进一步搜集于连生的疑点；纪红去查对那封密写信；自己和丁立民回公安局，听取下一步行动的指示。

(88) 一见到杨局长，丁立民就主动诚恳地做了检讨。杨局长说："有错误改了就好！认识加深一步，斗争的胜利就向我们靠近一步。听了老丁的发言，我觉得这个案子快要突破了。"

(89)　两个人带着新的行动方案返回专案组。路上，洪剑锋和丁立民谈心，畅所欲言地交换意见，总结了经验教训……夕阳染红了沿途的果树林，飘散着阵阵清香。

(90)　傍晚，当纪红正在灯下为如何破译密信而苦恼的时候，洪剑锋他们喜气洋洋地回来了。他们说："吕银柱终于来信了，陈长根也有了下落，很快他要来红石口，想见见那个失散多年的于连生。"

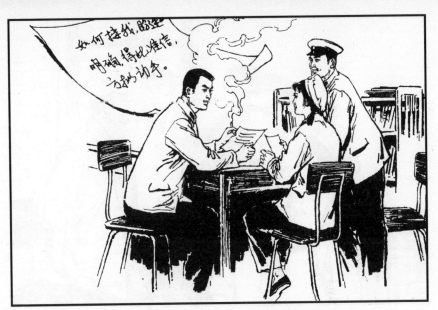

(91) 接着，三个人认真分析着密信的字句排列顺序。集体的智慧，终于拨开了迷雾。

(92) 第二天晌午，市局转来李云甫写给李方父亲的一封复信，他说从不知道张德志的名字，也没有汇过钱，更未接到李方的多次来信。很可能是敌特窃截信件，从中捣鬼。所以这次把信寄给李方的父亲，请再辗转交给公安部门。

(93) 他们几个人正在分析敌特机关的卑鄙伎俩，李方气喘吁吁地闯进来说，发现实验室的钥匙丢了，今天匆忙赶回来报失。洪剑锋把钥匙串摊在李方眼前道："看看，是不是你的？""一点不错！钥匙和折刀全是我的！"李方忙接过钥匙。

(94)　"再仔细看看，这串钥匙关联着当前的对敌斗争啊！"洪剑锋严肃地说。李方吃了一惊，仔细再看，半晌才说："这把折刀不是我的，我那把要新一些，刀尖也没有崩。"

(95)　洪剑锋让他谈谈丢钥匙的经过，李方说走的那天非常匆忙，刚锁上实验室的门，于连生就来叫他，可能钥匙就遗忘在锁眼上了。洪剑锋点点头，把李云甫的信交给他。

(96) 看李云甫的信，李方如梦方醒，对洪剑锋说：五一前，李云甫回国观礼来红石口，说临行时有个穷苦华工托他带信给一个叫吴从周的，于连生殷勤备至，表示可以代为投递……

(97) 李云甫对于连生的热情接待过意不去，请他在李方这儿吃了一顿饭，见于连生喜欢喝自己从外省带来的那种名酒，就又送了他一瓶。

(98)　洪剑锋想：老韩揭发于连生偷酒瓶的谜有了答案——他已经把自己那瓶酒送给了张德志，需要这个酒瓶来填补自己的空白。另外，李方的酒瓶太惹人，容易使人发生联想，把注意力转到他身上来。

(99)　李方面对复杂的阶级斗争现实，思绪万千，百感交集。洪剑锋语重心长地说：“敌人狡猾，斗争复杂，我们一定要时刻牢记毛主席‘千万不要忘记阶级斗争’的教导，放下包袱，擦亮眼睛，作为一名战士，投身到斗争中来！”

(100)　洪剑锋让李方趁于连生未发觉前回到爱人那里去。李方思索了一阵说："我懂了，我还要发封信回来续假，让于连生的错误估计继续下去……"洪剑锋赞许地笑了。

(101) 敌人是不会停止活动的。果然李方走后不久，郝师傅就来汇报说，昨天有人冒充他的亲戚打电话给运输队，探问新改的行车时间，这个人的声音很像是于连生。洪剑锋说，以后于连生找你，你可以装糊涂，看他打什么鬼主意。

(102) 与此同时，为了核实密信的笔迹，丁立民收集了于连生每天分报纸时在报边上写的张、王、李、赵等字，经过对照分析，字迹的特征完全相同。

(103) 纪红也找到十八日晚上在剧场门口服务的工作人员，证实了那天演出开始不久，于连生就退场了。等到快散场的时候，他才拿着票根，要求重新进场，和大家混在一起回到学校。

(104)　各方面的情况汇集到一起，于连生的面目更加清楚了。洪剑锋去局里汇报，带回一份外台最近连续播放的"商业广告"记录，交给了丁立民。

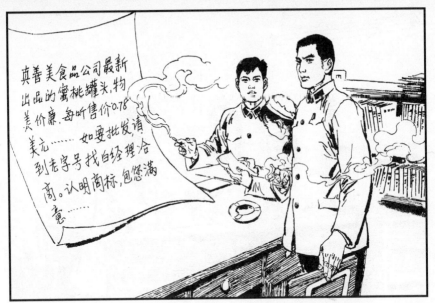

(105) 丁立民破译了这个广告以后说："这是敌特机关告诉078，只要完成了预定的破坏活动，就可以到'老字号'去找'白经理'，保证他取得'蜜桃'——秘密逃跑。"洪剑锋说："很像是给于连生的回信！"

(106) 可是，那个"老字号"和"白经理"又在哪儿呢？"只要把于连生和078对上号，就可以以'于'钓'鱼'了！领导上布置的正是这项任务。"洪剑锋说着打开笔记本，传达了新的作战方案。

(107) 准备全歼敌人的战斗开始了。洪剑锋按照预定计划大步跨进了红石中学，一把推开了传达室的窗户。于连生伸长脖子，紧张地问："洪同志，您找……""我今天专为找你而来！""啊?！"于连生吃了一惊。

(108) 洪剑锋哈哈大笑着迈进门来，大声说："今天有专为你来的客人，你见了一定喜出望外！"于连生心里一阵透凉：他们要抓我来了……

(109)　他一边搭讪着，一边要倒水。洪剑锋把手一摆："我不渴，你要是嗓子眼儿冒火，你自己喝。"说着，悠闲地把桌上半导体收音机的耳塞塞到耳朵里。于连生舔着干燥的嘴唇，自找台阶地提壶倒水。

(110) 这时，窗外文华叫道："老于，你看看，这是谁？"于连生急忙回头望去，只见文华陪同一位高大粗壮的汉子走进来，一时如坠五里雾中。洪剑锋说："怎么，不认识了？这就是陈长根呀！"

(111) "啊！——"于连生被这位从天而降的陈长根吓傻了。只觉得末日临头，死在眼前。洪剑锋畅声大笑道："当初是你提出的要找历史上的证明人，怎么如今来到你面前，你倒傻眼了？！"

(112) 陈长根看到眼前这个冒充的于连生，双眼几乎要冒出火来，但想起临行时洪剑锋的嘱托，于是主动上前："怎么？认不得了？我可没忘了你，大模样还跟以前差不多。"冒充的于连生这才定下心来，忙上前装着挤下两滴眼泪。

(113) 冒充的于连生以为我们并未发现他的罪恶形迹，显得格外活跃。陈长根突然说："我记得你伤得不轻呀，淌了那么一大片血，子弹打到哪儿了呢？"

(114) "子弹?"冒充的于连生急忙寻思应该打到哪儿才不致命,又不致于引起当场检查。他指指自己的小肚子:"如今一刮风下雨还疼得直不起腰来哪!"洪剑锋看着他那副丑态,向文华使了个眼色。文华说:"谈得差不离了吧?"

(115) "嗐，三十年的话，三天三夜也说不完呐！"冒充的于连生装腔作势地说。洪剑锋爽利地说："谈不完不要紧。过几天老陈到我们那儿作报告……我们一定请你去公安局！那时再好好谈谈嘛。""对、对，我一定去，一定去。"

(116) 原来陈长根进了校门，一眼就认出了这个冒牌的"于连生"就是当年的人贩子姜守仁。专案组把群众的揭发材料合在一起，姜守仁和张德志的鬼蜮伎俩就原形毕露了……

(117) 一九四二年，姜守仁已经二十五岁。八路军攻占了他的老家，枪决了他罪大恶极的老子，这个洋场恶少，立时成了双手攥空拳的光棍，他流浪街头，偷窃抢夺，后来当上了人贩子。

(118)　姜守仁在给"贾善人"效劳的时候，被这个以经商为掩护的汉奸特务看中，接受了日寇宪兵队长龟田少佐的特别训练。

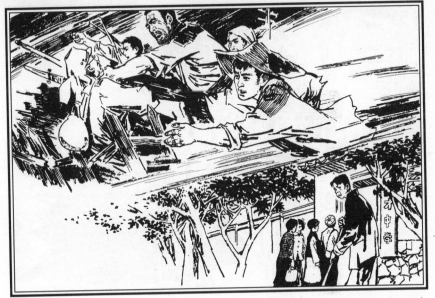

(119) 日本鬼子抓劳工时，由于他的形象与于连生相近，就打死了于连生，让他背诵于连生的身世，熟记集体逃跑的经过，冒名顶替到红石中学的前身育才学校当工友，暗中刺探八路军的地下活动。

(120) 红石口解放前夕，这个从日寇直到国民党时期从未暴露形迹的暗探078，被作为"罐头"密封起来。已经成为史上校的"贾善人"亲自找他谈话，让他一忍到底，决不可轻举妄动。

(121) 十年、二十年过去了，他使尽了浑身的解数，熬过了一次次的政治运动，变天的希望一次次地破灭，他觉得再也忍不下去了，就在这个节骨眼上，外台广播里呼叫起他的代号来了。

(122) 不久，海外特务机关，假李云甫之手传递了密写信。史上校告诉他已投靠新主子，为某大国效劳。由于他们对"红石"感兴趣，决定起用078。为开展"营业"，可雇佣可靠的"伙计"。

(123) 这个"伙计"就是张德志。姜守仁利用他在育才读书时曾密报黑名单为要挟，使他就范。就在"成交"那天，俩人假装翻脸绝交，却暗中利用打拳、灯光进行暗中联系。七点钟响铃后，如果第三个窗口亮出灯光，晚上就到河边碰头。

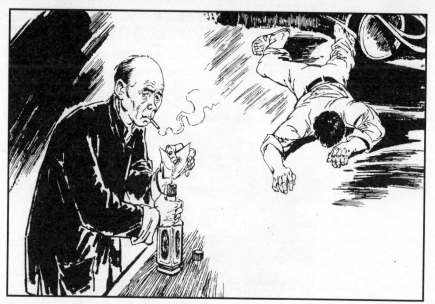

(124)　张德志把从赵铁成处"顺手牵羊"搞到的炸药雷管交给姜守仁，自己仅用一支雷管制造了实验室纵火案。姜守仁见他形迹暴露，使用药酒毒死了张德志并嫁祸于李方。

(125) 陈长根的到来使姜守仁惶恐到极点，没想到交谈之下竟"转危为安"。姜守仁自以为得计，却没料到，他的一切，除了那个"老字号"和"白经理"外，早已掌握在无产阶级专政机关的手中。

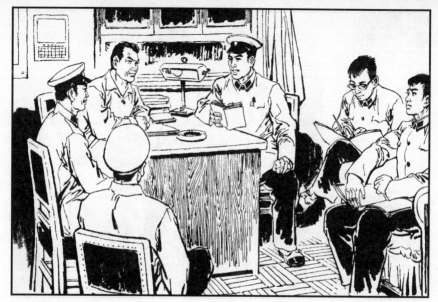

(126) 国庆节临近了。姜守仁活动频繁：又是买铁桶饼干，又是选购精密小闹钟。洪剑锋向局党委汇报说，078用自制定时炸弹引爆炸坝的罪恶计划，看来即将实行了。

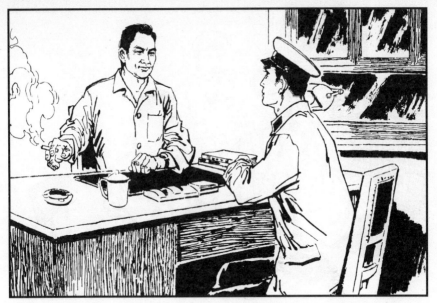

(127) 杨局长批准了洪剑锋他们的行动方案，叮嘱说："市委决定让红石矿的石门大爆破也参加这次演出。要设法遮断他的视线，造成他的错觉，让他乖乖地领咱们去'老字号'找那个'白经理'。"

(128)　接连两天，观察哨的报告都是"一切如常"。这个家伙的葫芦里卖的什么药呢？纪红正想着，电话铃急促地响了，传来了丁立民激动的声音："毒蛇出洞了！"

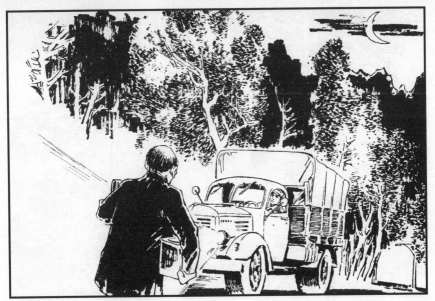

(129) 当天夜里，郝师傅的车在路口转弯的时候，遇见了姜守仁。在雪亮的车灯照射下，他举着两只色彩斑斓的饼干筒说："到了坝上，你一鸣笛，顺手甩给电站的老刘就得！"郝师傅答应着开车走了。

(130) 洪剑锋早就在公路旁的检查站等候。他等郝师傅的汽车开到跟前，拿过饼干筒，迅速地排除了引爆装置。"怎么?炸药只有这么一点! 其余的呢? "他想姜守仁可能还有别的阴谋，必须立即沿着姜守仁走上的旧公路追上去!

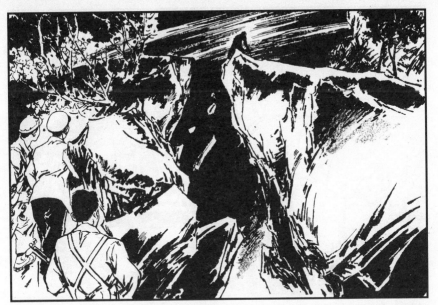

(131) 旧公路上，丁立民、高翔和赵铁成摆成三角形，远远地盯着姜守仁。路过峡谷时，意外的情况发生了：姜守仁过独木桥后，把那根独木抛下了深深的峡谷，随即隐没不见了……

(132) 这时，郝师傅的车驶过新旧公路连接的拐弯处，突见一块危石滚下来挡在车前，急忙下车排除。乘这机会姜守仁闪到车后，把一包东西塞进车底，随即疾速溜回山坎背后去。

(133)　卡车在公路上奔驰。姜守仁想爬上水库大坝附近的山头，亲眼看炸坝的情景了。只见民兵持枪巡逻过来，姜守仁见势不妙，只得顺着泄水沟，钻进了山洞。

(134) 断桥前，丁立民拦住了驾摩托疾驶追赶姜守仁的洪剑锋，告诉他正准备砍树搭桥。洪剑锋看了看表，已经来不及了！他打量着峡谷的宽度，一个勇敢的念头产生了。

(135) "老洪，我来！"丁立民看出了他的心思，抓住他的胳膊恳求着。洪剑锋坚决地说："我过去后，你报告指挥部，请求新的任务。"说着毅然地跨上摩托。

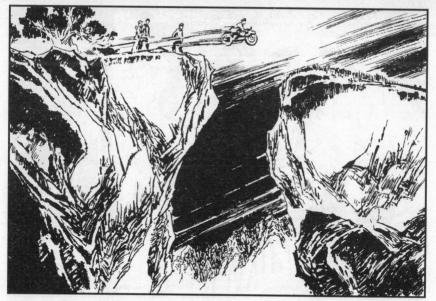

(136)　对着深深的峡谷，对着凶恶狡猾的敌人，洪剑锋猛然加大油门，摩托像一发出膛的炮弹，呼啸着凌空飞起，黑魆魆的山谷在他脚下一闪而过。转瞬间，峡谷两岸只留下一道轻轻的白烟……

(137) 只要再拐一个弯，郝师傅的卡车就要开到大坝了。洪剑锋风驰电掣地抢到了卡车前，"快撤离卡车，车上有隐患！"

(138)　洪剑锋镇定从容的双手，沿着卡车底盘摸去，终于摸到了备用轮胎的凹槽里的炸药包……十二点差两分，他掐断了定时炸弹的引爆导线。"下边该是打开石门的爆破大显身手的时候了！"

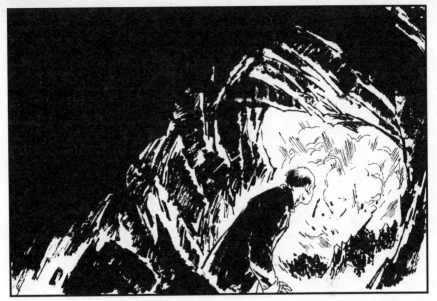

(139) 十二点正。石门大爆破惊天动地的爆炸声久久地震撼着大地。躲在山洞里的姜守仁自以为得计，喃喃自语道："二十多年哪，总算没白熬……现在该去'老字号'找'白经理'了。"

(140)　姜守仁在山洞里磕磕绊绊地爬了半天，才在通鹰愁垴的另一个出口钻出来。他见周围没什么动静，掏出一根绳子，双股搭在一棵枯树桩上，从笔直的峭壁上垂系而下……

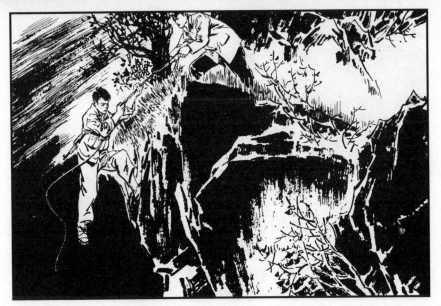

(141) 已经提前赶到这里埋伏在草丛中的洪剑锋和高翔见姜守仁走远，高翔也掏出绳子，套在枯树桩上，垂系而下。

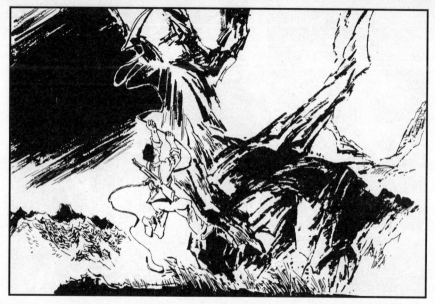

(142)　下到离塄坎一米来高的时候，枯树桩崩断了，高翔摔落在塄坎上，只是蹾了一下。可是绳子断了，洪剑锋可怎么从笔直的峭壁上下来呢？

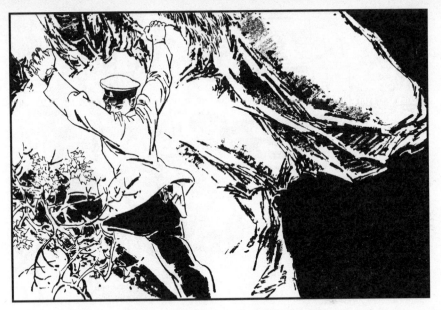

(143) 没有绳子，也要冲过这道难关。洪剑锋扒着石缝，贴身在石壁上，灵活地倒着手脚，攀援而下，紧紧跟踪正在逃窜的姜守仁。

(144) 天刚朦朦亮，岭北长途汽车站的首班车刚要启动，一个奇怪的乘客蹿过来，一把抓住扶手，跳上车去。

(145) 车到葫芦嘴镇刚一停，这个可疑的乘客就溜了下来，一转眼，就钻进了街口北边的山沟。

(146) 他拐了几道弯，爬到半山，急忙向沟坎上的那块大青石扑去。大青石背后的一角，果然按照原来规定的暗号有一个粉笔画上的白十字，他松了一口气，涂掉了这个白十字。

(147) 山崖下，幽魂似的飘出一个人影，穿着一套不合身的工装，他极力装出悠闲的样子，掏出烟来，当划到第三根火柴的时候，两个人凑到一块儿去了……

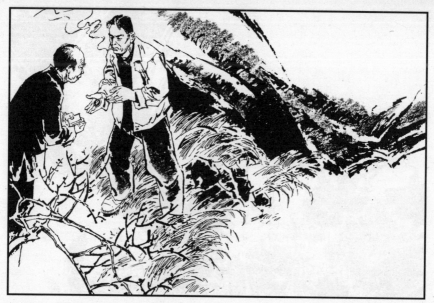

(148) "您是白……" "快点吧姓姜的!" 那人不耐烦地摆摆手: "钱、证件、出境的线路、办法都在这里。" 他又摸出一个式样别致的纽扣来: "这是胶卷,保存好!"

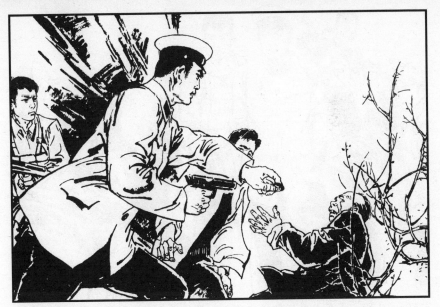

(149) 突然，凭空伸过来一只大手，把纽扣一把抓了过去。同时一个洪钟般的声音在头顶上炸响了："放在我这儿，保险安全！"

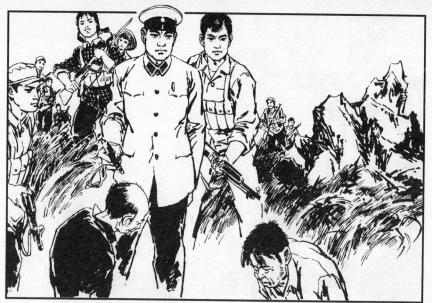

(150) 只见一个高大魁梧的公安战士，巍然屹立在他们眼前。洪剑锋字字千钧地说："白经理，姜守仁！你们的交易可以结束了！"这时，四面八方，齐声呐喊，树丛中，山石后，闪现出一支支威严的枪口，一双双愤怒的眼睛……

团结起来
争取更大的胜利

(151) 这一天清晨，国庆游园大会在红石口人民公园举行。市委书记以及公安局长杨振海在这里遇见了刚刚见面的陈长根、陈双巧兄妹。

(152) 陈双巧急切想看到为他们兄妹重逢而辛勤奔忙过的公安战士。陈长根深有感触地说:"在节日里,他们的工作还是这么紧张。"

(153) 杨局长说："人民大众开心之日，就是反革命分子难受之时。"此时此刻，我们的公安战士正百倍警惕地战斗在自己的岗位上。

(154) 已查清"白经理"是社会帝国主义的一条走狗，他们不仅觊觎红石口，还将魔爪伸向了其他角落。洪剑锋、丁立民、纪红发动了摩托车，信心百倍地投入了新的战斗。